礼器碑隶书集字古诗

名帖集字丛书

◎ 何有川 编

广西美术出版社

U0143719

图书在版编目（CIP）数据

礼器碑隶书集字古诗 / 何有川编 . —南宁：广西美术出版社，2020.5（2023.5 重印）
（名帖集字丛书）
ISBN 978-7-5494-2207-4

Ⅰ . ①礼… Ⅱ . ①何… Ⅲ . ①隶书—碑帖—中国—东汉时代 Ⅳ . ① J292.22

中国版本图书馆 CIP 数据核字（2020）第 059080 号

名帖集字丛书
MINGTIE JIZI CONGSHU

礼器碑隶书集字古诗
LIQI BEI LISHU JIZI GUSHI

编　　者	何有川
责任编辑	潘海清
助理编辑	黄丽丽
校　　对	张瑞瑶　韦晴媛　李桂云
审　　读	陈小英
装帧设计	陈　欢
排版制作	李　冰
责任印制	黄庆云　莫明杰
出版发行	广西美术出版社有限公司
地　　址	广西南宁市望园路 9 号
邮　　编	530023
电　　话	0771-5701356　5701355（传真）
印　　刷	广西壮族自治区地质印刷厂
开　　本	787 mm×1092 mm　1/12
印　　张	6 4/12
版　　次	2020 年 5 月第 1 版
印　　次	2023 年 5 月第 4 次印刷
书　　号	ISBN 978-7-5494-2207-4
定　　价	28.00 元

版权所有　违者必究

目录

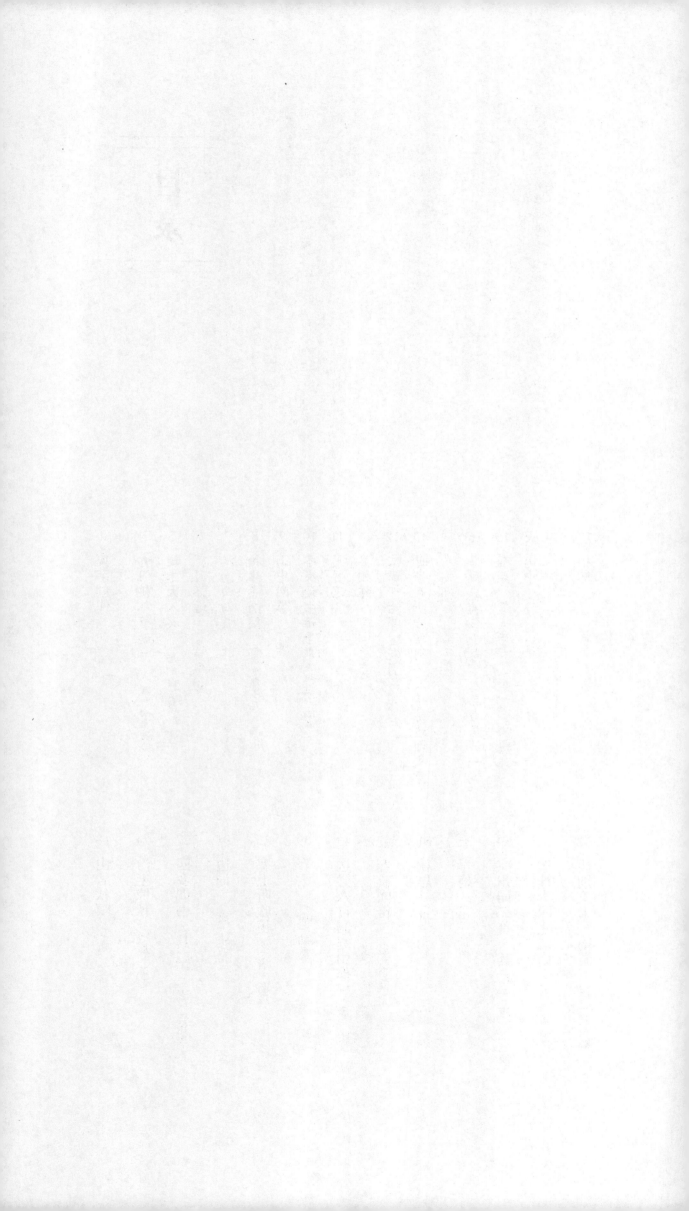

集字创作

一、什么是集字

　　集字就是根据自己所要书写的内容，有目的地收集碑帖的范字，对原碑帖中无法集选的字，根据相关偏旁部首和相同风格进行组合创作，使之与整幅作品统一和谐，再根据已确定的章法创作出完整的书法作品。例如，朋友搬新家，你从字帖里集出"乔迁之喜"四个字，然后按书法章法写给他以表示祝贺。

　　临摹字帖的目的是为了创作，临摹是量的积累，创作是质的飞跃。从临帖到出帖需要比较长的时间学习和积累，而集字练习便是临帖和出帖之间的一座桥梁。

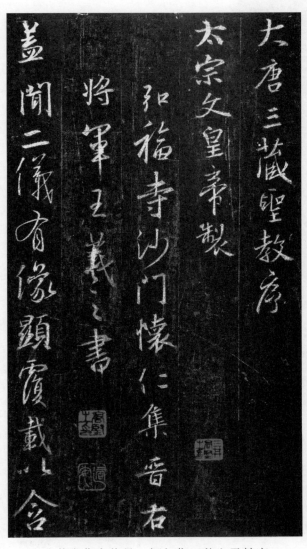

古代著名集字作品《怀仁集王羲之圣教序》

二、集字内容与对象

集字创作时先选定集字内容，可从原碑帖直接集现成的词句作为创作内容，或者另外选择内容，如集对联、集词句或集文章。

集字对象可以是一个碑帖的字；可以是一个书家的字，包括他的所有碑帖；可以是风格相同或相近的几个人的字或几个碑帖的字；再有就是根据结构规律或书体风格创作的使作品统一的新的字。

三、集字方法

1. 所选内容在一个帖中都有，并且是连续的。

如集"事得礼仪"四个字，在《礼器碑》中都有，临摹出来，可根据纸张尺幅略为调整章法，落款后即成一幅完整的作品。

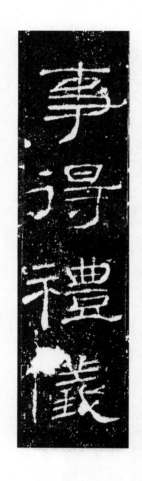
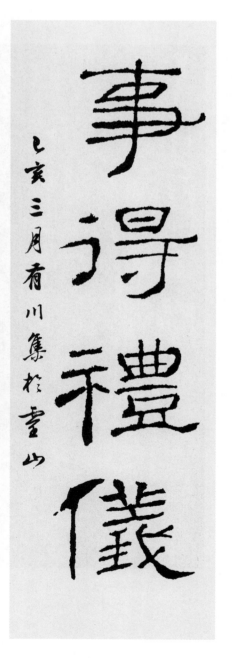

2. 在一个字帖中集偏旁部首点画成字。

如集"为近都门多送别，长条折尽减春风"，其中"折"和"春"在《礼器碑》里都没有，需要通过不同的字的偏旁部首拼接而成。

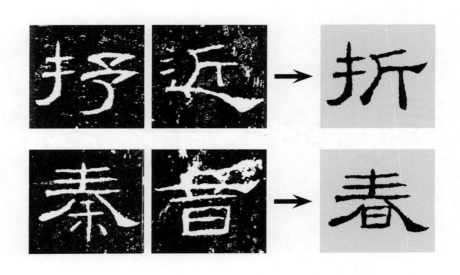

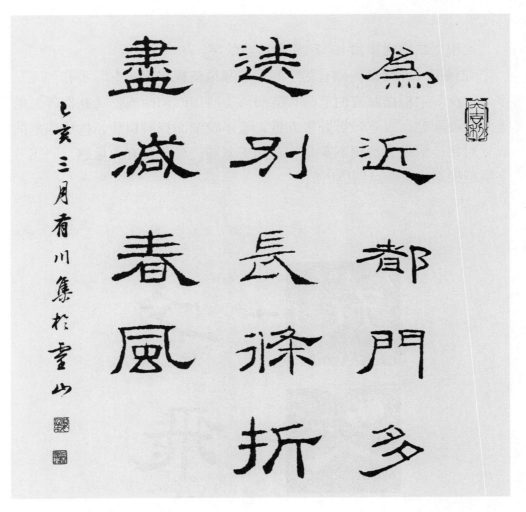

青门柳（节选）　（唐）白居易

为近都门多送别，长条折尽减春风。

3. 在多个碑帖中集字成作品。

如集"万事如意"四字，"万、事、意"三字都是集《礼器碑》中的字，第三字"如"在《礼器碑》中没有，于是就从风格略为相近的《乙瑛碑》里集。

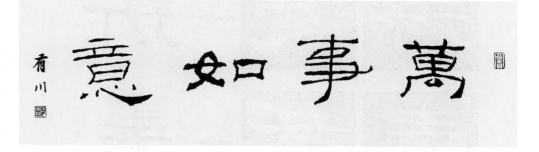

4. 根据结构规律和书体风格创造新的字。

如根据《礼器碑》原有的空间形态和风格规律集"夕"字和"飞"字。"夕"字根据原有的笔画和空间形态略加改动而成。《礼器碑》的笔画瘦硬刚健，收笔转折处多方折，笔画较细而捺脚粗壮，构成强烈的视觉对比。但是它清瘦不露骨，不伤于靡弱，显得很有力量感。"飞"字就是根据这一特点创造出的。

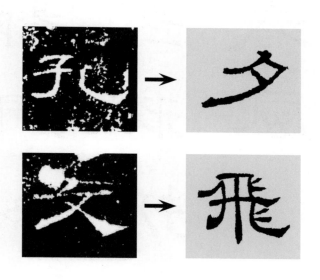

四、常用的创作幅式（以《礼器碑》为例）

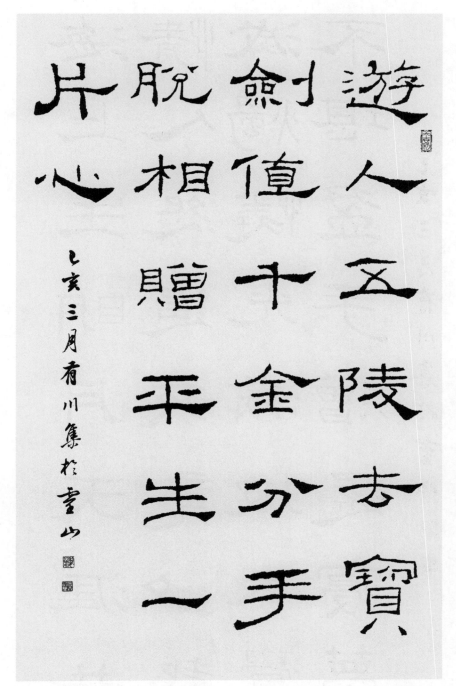

中堂

送朱大入秦　（唐）孟浩然

游人五陵去，宝剑值千金。分手脱相赠，平生一片心。

1. 中堂

特点：中堂的长宽比例大约是2∶1，一般把六尺及六尺以上的整张宣纸叫大中堂，五尺及五尺以下的宣纸叫小中堂，中堂字数可多可少，有时其上只书写一两个大字。中堂通常挂在厅堂中间。

款印：中堂的落款可跟在作品内容后或另起一行，单款有长款、短款和穷款之分，正文是楷书、隶书的话，落款可用楷书或行书。钤印是书法作品中不可或缺的组成部分，单款一般只盖名号章和闲章，名号章钤在书写人的下面，闲章一般钤在首行第一、二字之间。

海上生明月　天涯共此時
情人怨遙夜　竟夕起相思
滅燭憐光滿　披衣覺露滋
不堪盈手贈　還寢夢佳期

乙亥三月有川集於雪山

望月怀远 （唐）张九龄

海上生明月，天涯共此时。情人怨遥夜，竟夕起相思。灭烛怜光满，披衣觉露滋。不堪盈手赠，还寝梦佳期。

中堂

6

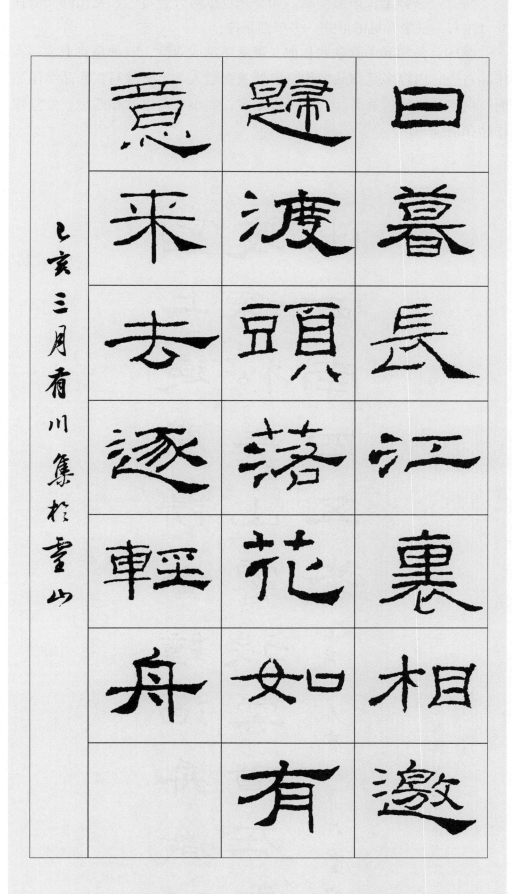

日暮長江裏
相邀
歸渡頭
落花
如
有
意
来
去
逐
輕
舟

乙亥三月有川集於壺山

江南曲四首・其三　（唐）储光羲

日暮长江里，相邀归渡头。
落花如有意，来去逐轻舟。

中堂

2. 条幅

特点：条幅是长条形作品，如整张宣纸对开竖写，长宽比例一般在3∶1左右，是最常见的形式，多单独悬挂。

款印：条幅和中堂款式相似，可落单款或双款，双款是将上款写在作品右边，内容多是作品名称、出处或受赠人等，下款写在作品结尾后面，内容是时间、姓名。钤印不宜太多，大小要与落款相匹配，使整幅作品和谐统一。

柏林寺南望 （唐）郎士元

溪上遥闻精舍钟，泊舟微径度深松。青山霁后云犹在，画出西南四五峰。

条幅

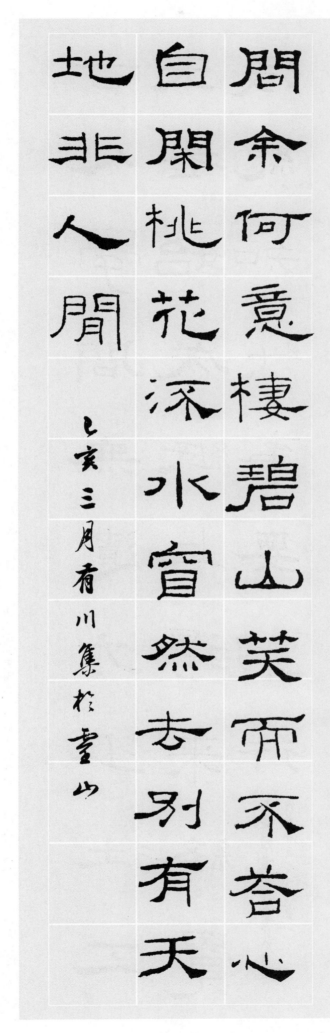

問余何意棲碧山笑而不答心
自閑桃花深水窅然去別有天
地非人間

乙亥三月青川集於壺山

山中问答 （唐）李白

问余何意栖碧山，笑而不答心自闲。桃花流水窅然去，别有天地非人间。

条幅

9

古人學問無遺力少壯工夫老始成紙上得來終覺淺絕知此事要躬行

冬夜讀書示子聿宋代陸遊

戊戌春月有川於靈山

条幅

冬夜读书示子聿 （宋）陆游

古人学问无遗力，少壮工夫老始成。纸上得来终觉浅，绝知此事要躬行。

见贤思齐

横幅

横幅

罢相作 　（唐）李适之

避贤初罢相，乐圣且衔杯。为问门前客，今朝几个来。

3. 横幅

特点：横幅是横式幅式的一种，除了横幅，横式幅式还有手卷和扁额。横幅的长度不是太长，横写竖写均可，字少可写一行，字多可多列竖写。

款印：横幅落款的位置要恰到好处，多行落款可增加作品的变化。落款还可以对正文加跋语，跋语写在作品内容后。关于印章，可在落款处盖姓名章，起首处盖闲章。

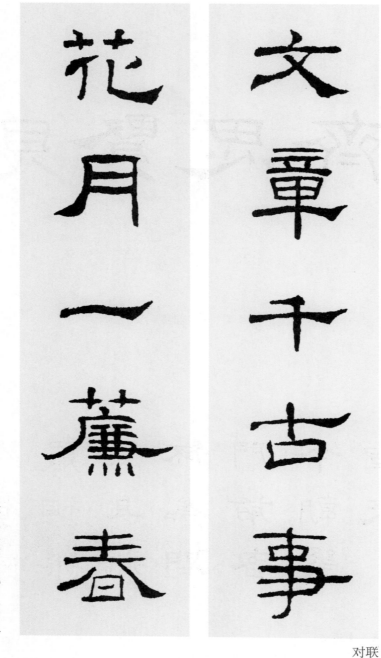

文章千古事　花月一帘春

对联

4. 对联

特点：对联的"对"字指的是上下联组成一对和上下联对仗，对联通常可用一张宣纸写两行或用两张大小相等的条幅书写。

款印：对联落款和其他竖式幅式相似，只是上款要落在上联最右边，以示尊重。写给长辈一般用先生、老师等称呼，加上指正、正腕等谦词；写给同辈一般称同志、仁兄等，加上雅正、雅嘱等；写给晚辈，一般称贤弟、仁弟等，加上惠存、留念等；写给内行、行家，可称方家、法家，相应地加上斧正、正腕等。

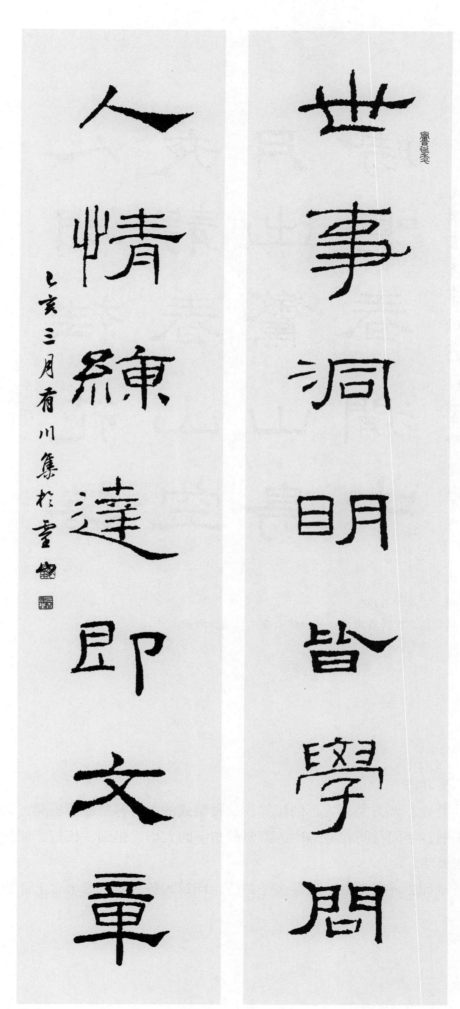

世事洞明皆學問

人情練達即文章

乙亥三月肯川集於雪窗

对联

世事洞明皆学问 人情练达即文章

13

斗方

鸟鸣涧　（唐）王维
人闲桂花落，夜静春山空。月出惊山鸟，时鸣春涧中。

5.斗方

特点：斗方是正方形的幅式。这种幅式的书写容易显得板滞，尤其是正书，字间行间容易平均，需要调整字的大小、粗细、长短，使作品章法灵动。

款印：斗方落款一般最多是两行，印章加盖方式可参考以上介绍的幅式。

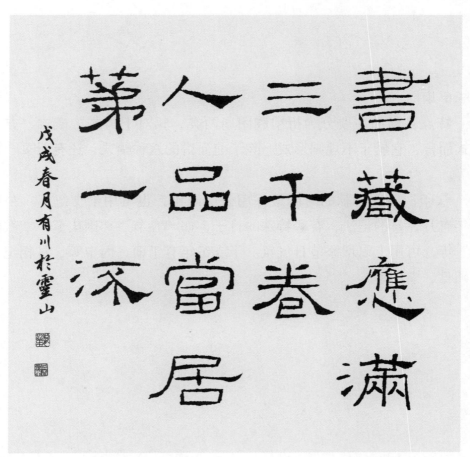

斗方

书藏应满三千卷，人品当居第一流。

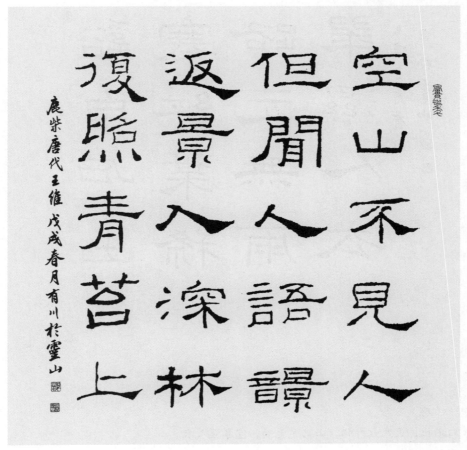

斗方

鹿柴　（唐）王维

空山不见人，但闻人语响。返景入深林，复照青苔上。

15

6.扇面

特点：扇面主要分为折扇和团扇两类，相对于竖式、横式、方形幅式而言，它属于不规则形式。除了前面讲的六种幅式，还有册页、尺牍等。

款印：扇面落款的时间最好用公历纪年，也可用干支纪年。公历纪年有月、日的记法，有些特殊的日子，如"春节""国庆节""教师节"等，可用上以增添节日气氛。干支纪年有丁酉、丙申等，月相纪日有朔日、望日等。

团扇

山中　（唐）王维
荆溪白石出，天寒红叶稀。山路元无雨，空翠湿人衣。

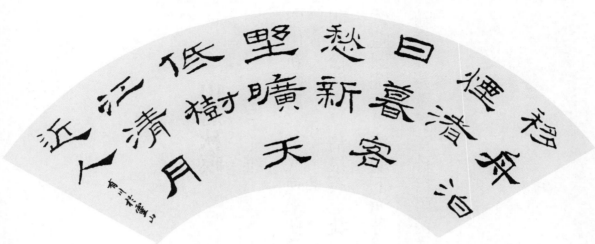

折扇

宿建德江　（唐）孟浩然
移舟泊烟渚，日暮客愁新。野旷天低树，江清月近人。

团扇

相思　（唐）王维
红豆生南国，春来发几枝。愿君多采撷，此物最相思。

山居秋暝

（唐）王维

空山新雨后，天气晚来秋。
明月松间照，清泉石上流。
竹喧归浣女，莲动下渔舟。
随意春芳歇，王孙自可留。

空山新雨後天氣晚
来秋明月松間照清
泉石上深竹喧歸浣
女蓮動下漁舟随意
春芳歇王孫自可留

乙亥三月有川集於雪山

後空

天山

氣新

晚雨

松来

閒秋

照明月

清月

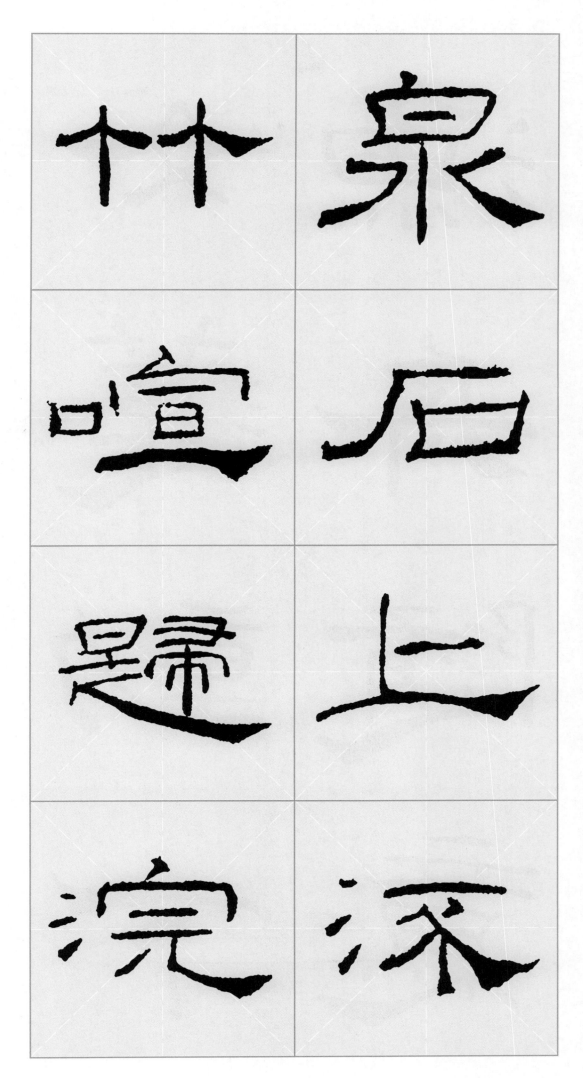

竹　泉

喧　石

騷　上

浣　深

21

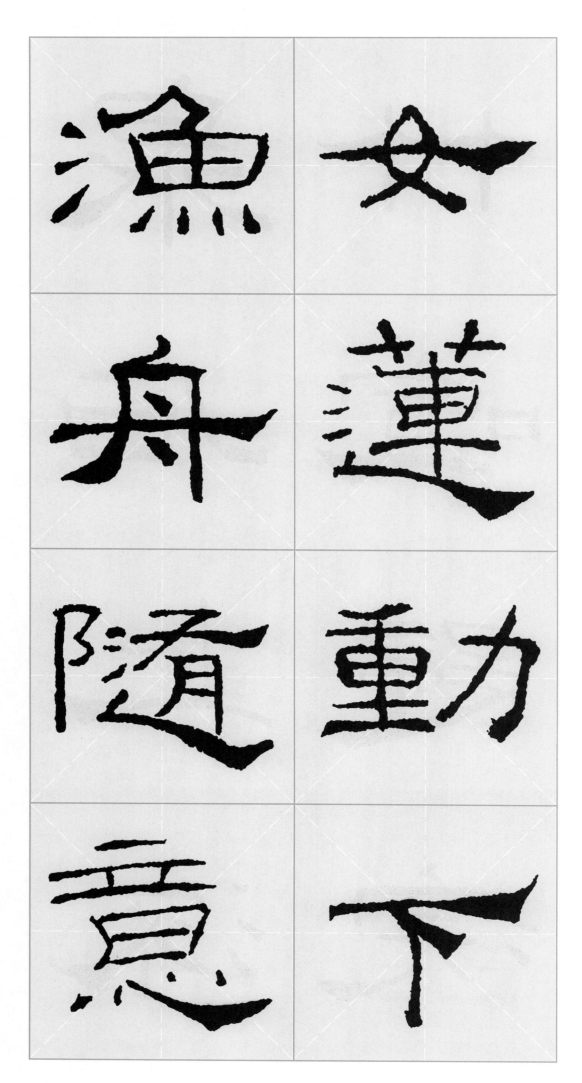

漁 女

舟 蓮

隨 動

意 下

孫 春

自 芳

可 歌

笛 王

汾上惊秋

（唐）苏颋

北风吹白云，万里渡河汾。
心绪逢摇落，秋声不可闻。

河 雲

汾 萬

心 里

緒 渡

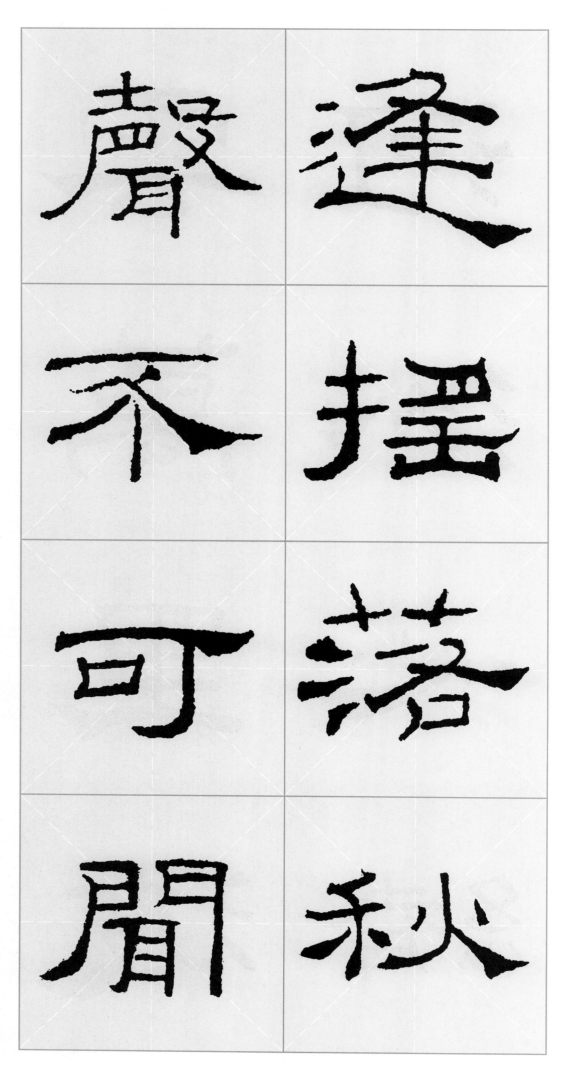

声 逢

不 摇

可 落

閒 秋

回乡偶书·其二

（唐）贺知章

离别家乡岁月多，
近来人事半消磨。
惟有门前镜湖水，
春风不改旧时波。

離別家鄉歲月多近来人
事半消磨惟有門前鏡湖
水春風不改舊時波

壬寅三月肴川集於壹山

来 歲

人 月

事 多

半 近

門 消

前 磨

鏡 惟

潮 有

改 水

奮 春

時 風

波 禾

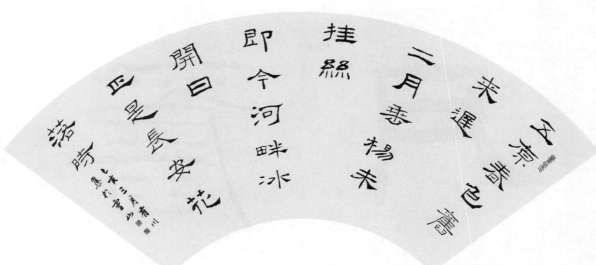

边 词

（唐）张敬忠

五原春色旧来迟，
二月垂杨未挂丝。
即今河畔冰开日，
正是长安花落时。

月　奮

悲　来

楊　遲

来　二

河 挂

畔 絲

冰 即

開 令

塞上听吹笛

（唐）高适

雪净胡天牧马还，
月明羌笛戍楼间。
借问梅花何处落，
风吹一夜满关山。

雪淨胡天牧馬還月明羌
笛戍樓間借問梅花何處
落風吹一夜滿關山
乙亥三月有川集於雪山

明

月

羌

苗

茂

牧

馬

還

月

梅 樓

花 閒

何 借

象 閒

夜落

瀟風

關吹

山一

春 雪

（唐）韩愈

新年都未有芳华，
二月初惊见草芽。
白雪却嫌春色晚，
故穿庭树作飞花。

新年都未有芳华二月初
惊见草芽白雪却嫌春色
晚故穿庭树作飞花

乙亥三月有川集於雪山

月 有

初 芳

驚 華

見 二

草

眷

白

雪

郤

嬹

春

色

41

樹	晚
作	故
飛	宵
花	庭

送梁六自洞庭山作

（唐）张说

巴陵一望洞庭秋，
日见孤峰水上浮。
闻道神仙不可接，
心随湖水共悠悠。

見洞

孤庭

峯秋

水曰

44

神 上

仙 浮

禾 聞

可 道

45

水接

共心

慜隨

慜潮

寒

山

吹

笛

春夜闻笛

（唐）李益

寒山吹笛唤春归，
迁客相看泪满衣。
洞庭一夜无穷雁，
不待天明尽北飞。

寒山吹笛唤春归遷客相
看淚滿衣洞庭一夜無窮
鴈不待天明盡北飛

乙亥三月看川集於壺山

客喚

相春

看歸

淚遷

一 瀟

衣 去

無 洞

寓 庭

明鳸

盡不

北待

飛天

洛陽城裏

秋 思

（唐）张籍

洛阳城里见秋风，
欲作家书意万重。
复恐匆匆说不尽，
行人临发又开封。

洛陽城裏見秋風欲作家
書意萬重復恐匆匆說不
盡行人臨發又開封
乙亥三月有川集於壺山

作 見

家 秋

書 風

意 歌

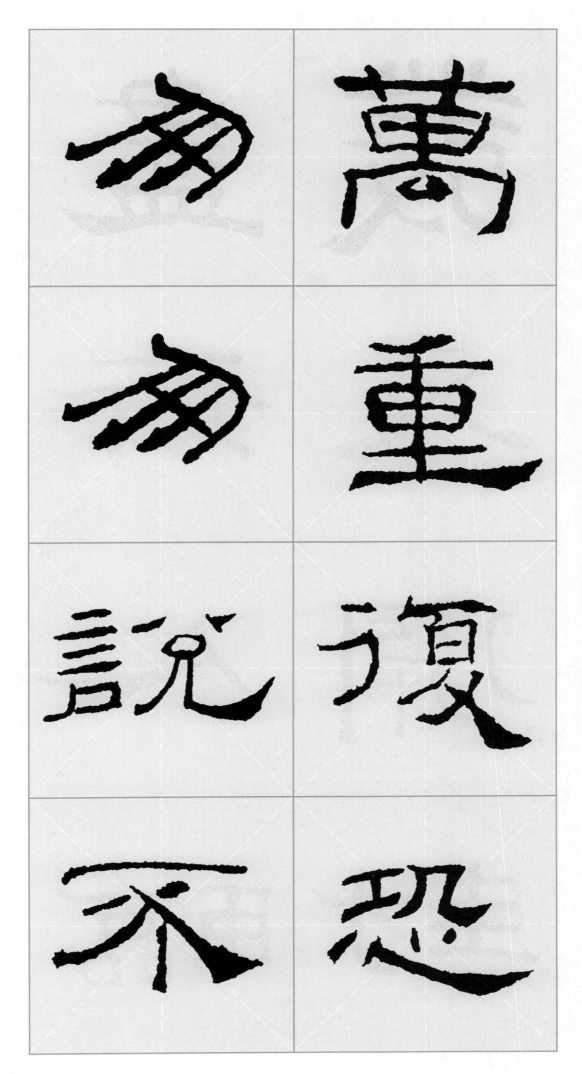

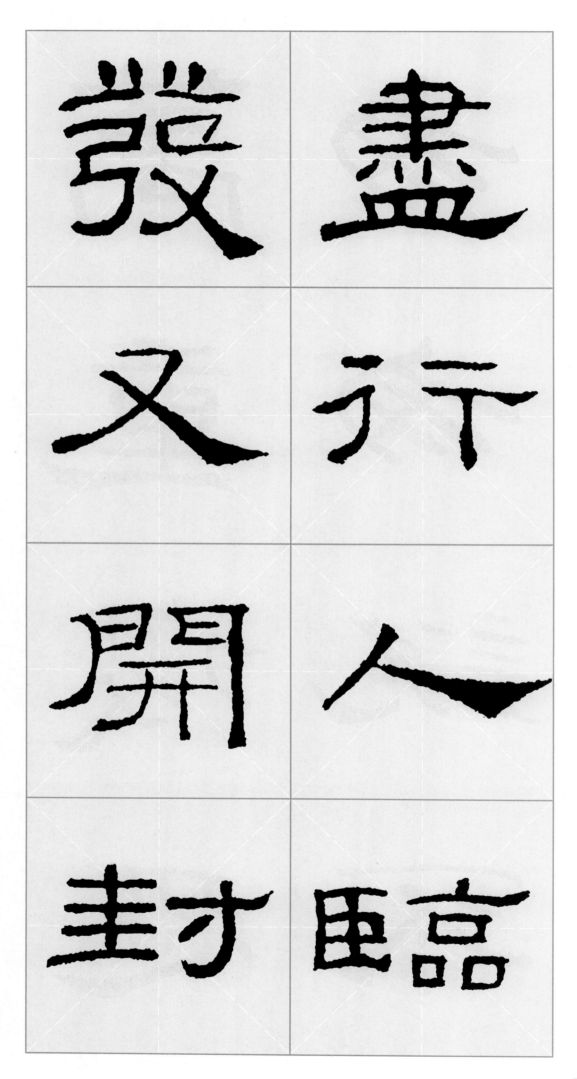

發 盡

又 行

開 人

封 臨

早梅 （唐）张谓

一树寒梅白玉条，迥临村路傍溪桥。

不知近水花先发，疑是经冬雪未销。

一樹寒梅白玉
條迴臨村路傍
谿橋不知近水
花先發疑是經
冬雪未銷

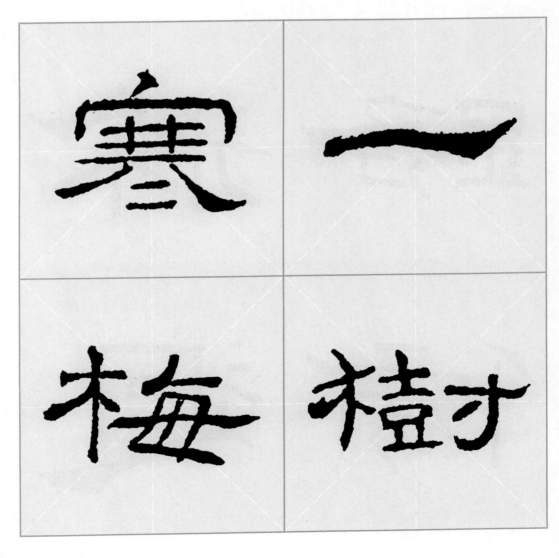

55

臨 白

村 玉

路 絑

傍 迥

近 黎

水 橋

花 禾

先 知

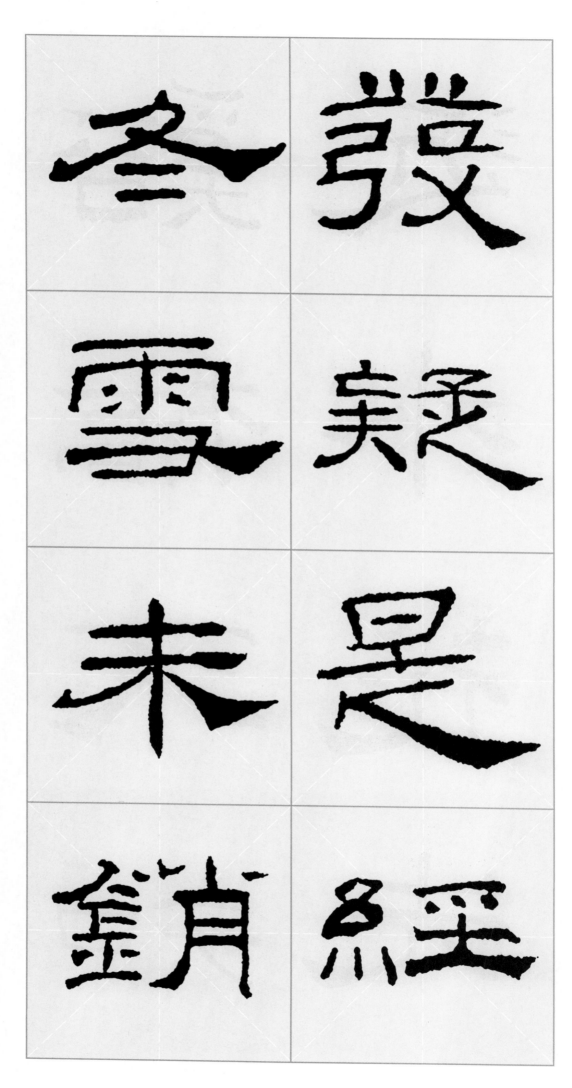

冬發
雪疑
未是
鎖經

凉州词二首·其一

（唐）王之涣

黄河远上白云间，
一片孤城万仞山。
羌笛何须怨杨柳，
春风不度玉门关。

黄河远上白雲間一片孤城
萬仞山羌笛何須怨楊柳春
風不度玉門關

上亥三月肯川
集於壺山

黄河远上

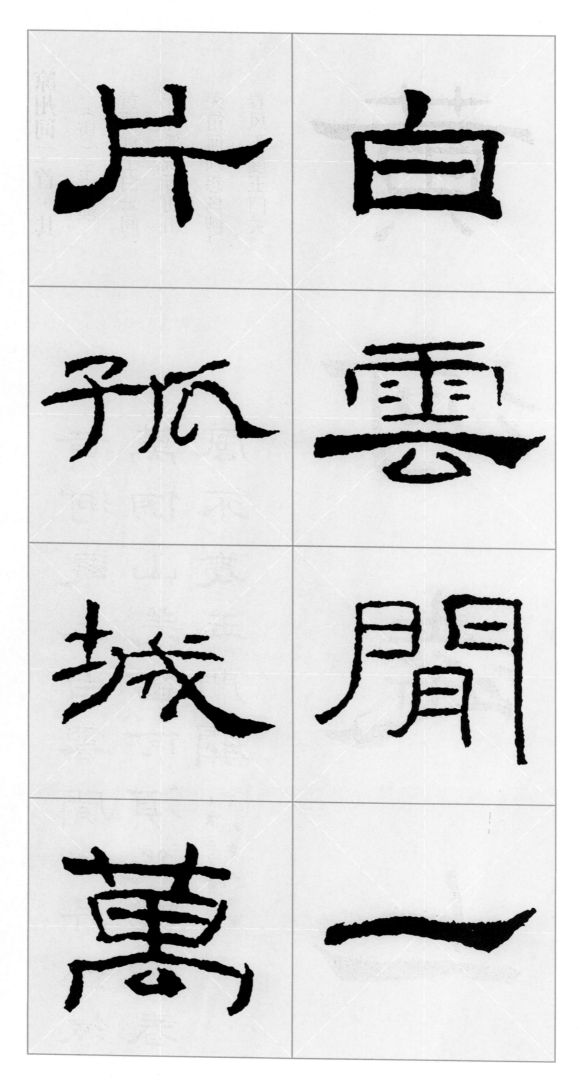

片白

孤雲

城閒

萬一

何 伊

湏 山

怨 美

楊 苗

庚 柳

玉 春

門 風

闕 乔

荆吴相接水为乡，
君去春江正渺茫。
日暮征帆何处泊，
天涯一望断人肠。

荆吴相接水为乡
君去春
江正渺茫日暮征帆何处
泊天涯一望断人肠

上寅三月肯川集於雪山

荆
吴
相
接

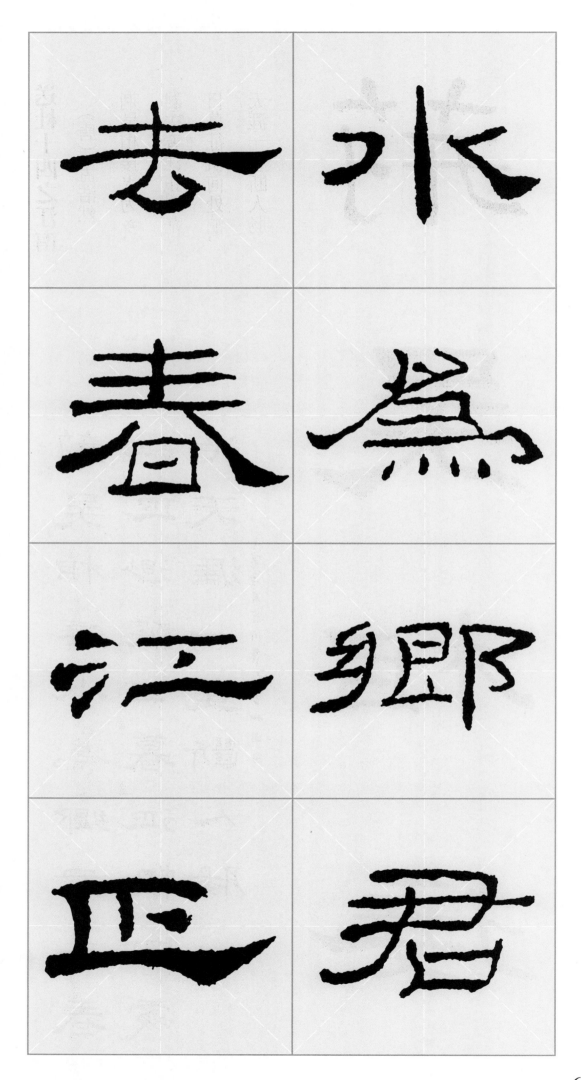

去 水

春 為

江 鄉

匹 君

测	征
莽	帆
日	何
暮	零

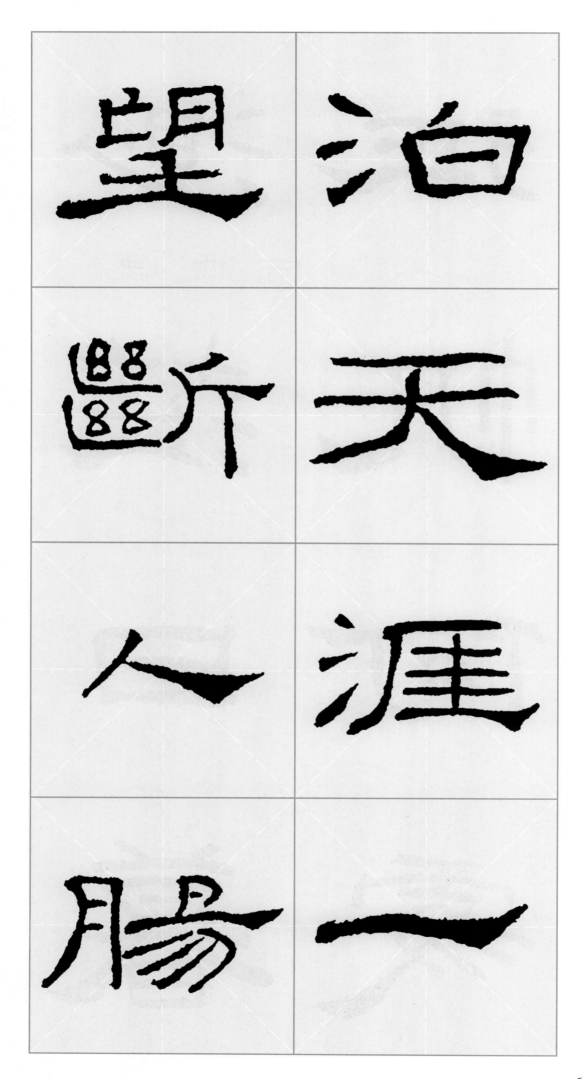

望泊

斷天

人涯

腸一

望君煙水闊揮手淚
沾巾飛鳥沒何處青
山空向人長江一帆
遠落日五湖春誰見
汀洲上相思愁白蘋

乙亥三月有川集於雪山

饯别王十一南游

（唐）刘长卿

望君烟水阔，挥手泪沾巾。

飞鸟没何处，青山空向人。

长江一帆远，落日五湖春。

谁见汀洲上，相思愁白蘋。

閣	望
揮	君
手	煙
淚	水

沒	沾
何	巾
豪	飛
青	鳥

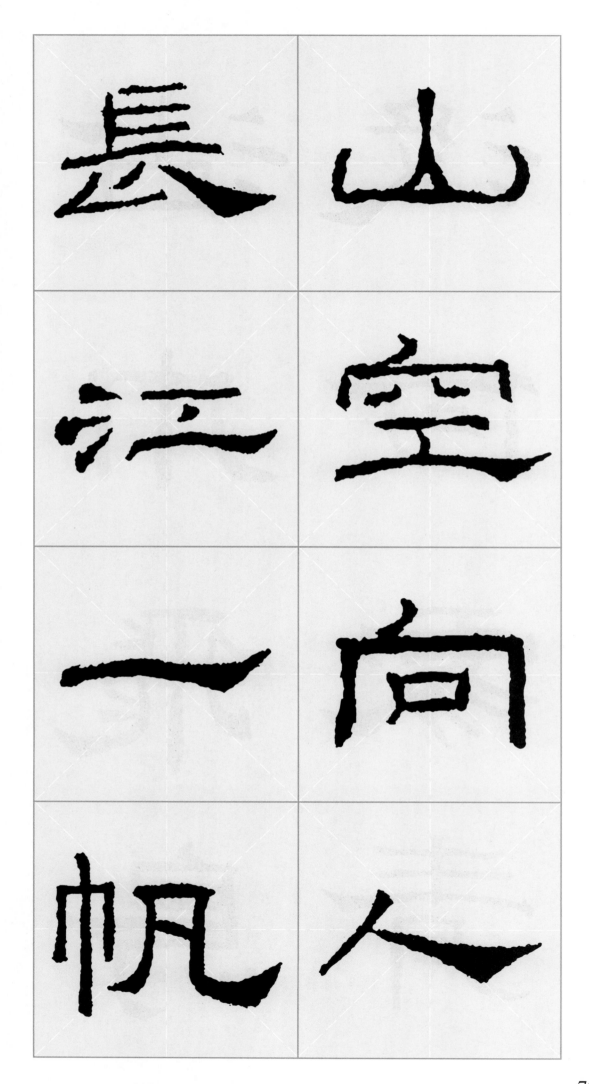

長山
江空
一向
帆人

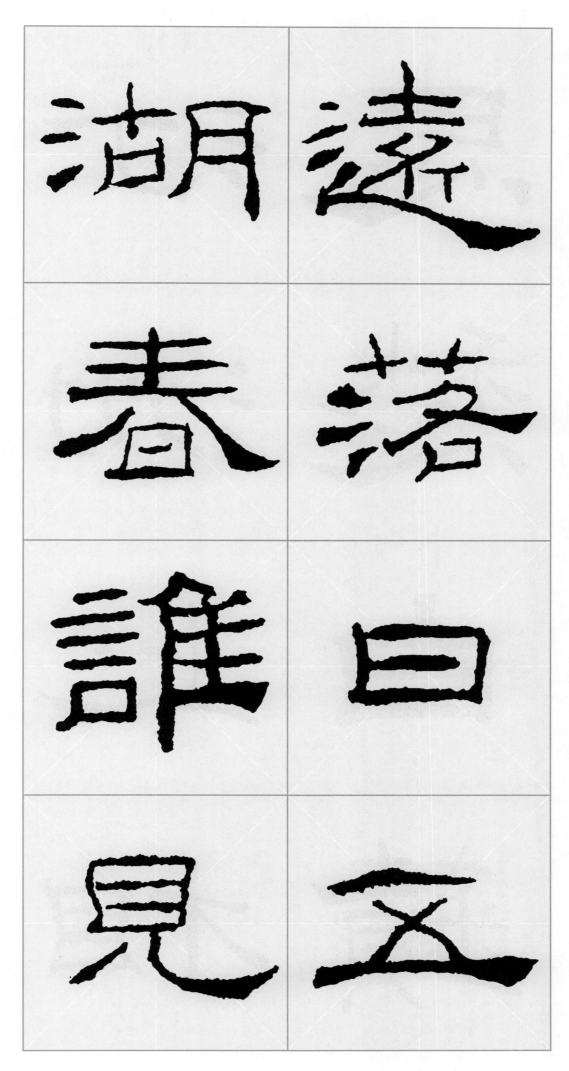

月潮遠落日見誰春五

思	汀
愁	洲
白	上
蘋	相